隶书集古典名句

荣宝斋书法集字系列丛书 主编／邹 方程

U0103722

荣宝斋
出版社
北京

图书在版编目（CIP）数据

隶书集古典名句 / 邹方程主编. －北京：荣宝斋出版社，2022.12
　　（荣宝斋书法集字系列丛书）
　　ISBN 978-7-5003-2481-2

Ⅰ．①隶… Ⅱ．①邹… Ⅲ．①篆书－法帖－中国－古代 Ⅳ．①J292.31

中国版本图书馆CIP数据核字(2022)第191510号

主　　编：邹方程
责任编辑：高承勇
校　　对：王桂荷
装帧设计：执一设计工作室
责任印制：王丽清　毕景滨

LISHU JI GUDIAN MINGJU
隶书集古典名句

出版发行：荣宝斋出版社
地　　址：北京市西城区琉璃厂西街19号
邮政编码：100052
制　　版：北京兴裕时尚印刷有限公司
印　　刷：北京海天网联彩色印刷服务有限公司
开　　本：889mm×1194mm　1/32
印　　张：3.25
版　　次：2022年12月第1版
印　　次：2022年12月第1次印刷
印　　数：0001-2000

ISBN 978-7-5003-2481-2　　定　价：36.00元

出版前言

在书法学习过程中，集字是从临摹到创作的一个关键性过渡环节。从临摹的角度而言，需要「察之者尚精，拟之者贵似」，并将看到的、模拟到的书法要素精确记忆，乃至熟练运用到创作中去。对于创作而言，把由反复临摹而形成的技术积累在创作中加以化用，需要经过长时间的揣摩和训练，而集字创作即是这样一种行之有效的方法。

本书的集字对象是《曹全碑》，全称《汉郃阳令曹全碑》，该碑是汉代隶书的重要代表作品，在汉隶中此碑独树一帜，是保存汉代隶书字数较多的一通碑刻，字迹娟秀清丽，结体扁平匀称，舒展超逸，风致翩翩，笔画正行，长短兼备，神采华丽秀美飞动，有「回眸一笑百媚生」之态，是汉隶中秀美风格的代表，历来为书家所重。本书的集字内容选取以中华优秀传统文化所倡导的价值追求、做人之道、道德精神、君子人格等方面的古代典籍、经典名句，给人以思想启迪、精神激荡。读者既可以直接临摹，以提高驾驭笔墨的综合能力，又可将之作为一种全新面貌的法帖进行欣赏，欣赏古代经典碑帖的书法的艺术之美。更重要的是可以从中汲取丰富营养，进一步领会中华优秀传统文化之真谛。

本书属于《荣宝斋书法集字系列丛书》中的一种，在编辑过程中，校对、修改十余稿。以此献给广大读者，在给予读者方便的同时，如对读者探索不同风格亦能有所裨益，则善莫大焉，幸莫大焉。

目录

◎ 荣宝斋书法集字系列丛书

隶书集古典名句

学而不思而不思则

罔思而不学则

则殆

如 之 知

樂 者 之

之 好 者

者 之 不

者 如

不 好

知之者不如好之者，好之者不如乐之者。

——《论语·雍也》

文变染乎世情，
兴废系乎时序。

——〔南朝·梁〕刘勰《文心雕龙·时序》

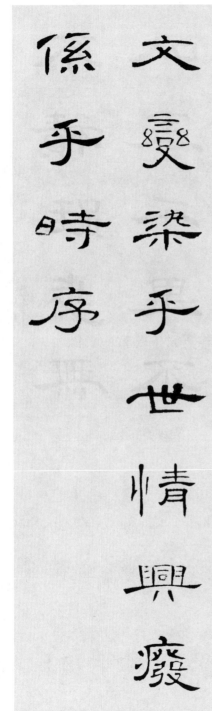

文變染乎世情興廢
係乎時序

隶书集古典名句

不積蹞步 無以至千里 不積小流 無以成江海

不积跬步，无以至千里；不积小流，无以成江海。

——〔战国〕荀子《荀子·劝学》

少年辛苦終身事

莫向光陰惰寸功

独学而无友，则孤陋而寡闻。

——〔春秋至秦汉〕《礼记·学记》

獨

學

而

無

爰

則

孤

固

而

寡

聞

纸上得来终觉浅

绝知此事要躬行

博学之，审问之，慎思之，明辨之，笃行之。

——〔春秋至秦汉〕《礼记·中庸》

博學之審問之慎思
之明辨之篤行之

荣宝斋书法集字系列丛书

学如弓弩

才如箭镞

學所以益才也

礪所以致刃也

少而好学，如日出之阳；壮而好学，如日中之光；老而好学，如秉烛之明。

——〔西汉〕刘向《说苑·建本》

少而好學如日出
之陽壯而好學如
日中之光老學好
學如秉之燭之明

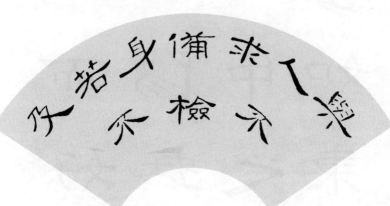

与人不求备，检身若不及。——〔上古时代〕《尚书·商书·伊训》

禍莫大于不

知足咎莫

大

从恶如崩

从善如登

见善如不及，见不善如探汤。

——《论语·季氏》

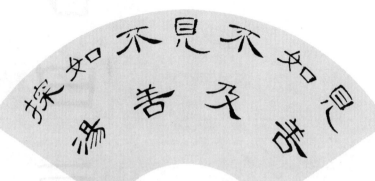

隶书集古典名句

吾日三省吾身

见贤思齐焉，见不贤而内自省也。

——《论语·里仁》

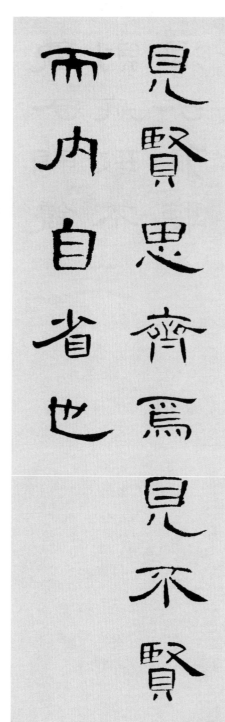

隶书集古典名句

観于明鏡　則疵瑕不　濡于直言　過行不　于身

観于明镜，则疵瑕不滞于躯；听于直言，则过行不累乎身。

——〔东汉〕王粲《仿连球》

非淡泊无以明志，非宁静无以致远。

——〔西汉〕刘安及门客《淮南子·主术训》

之朋也　始如一　同心而

此君子　共济终

莫见乎隐，莫显乎微，故君子慎其独也。——〔春秋至秦汉〕《礼记·中庸》

莫見乎隱莫顯

乎微故君子慎

其獨也

隶书集古典名句

勤惟廣業志惟崇功

一勤天下无难事。

——〔清〕钱德苍《解人颐·勤懒歌》

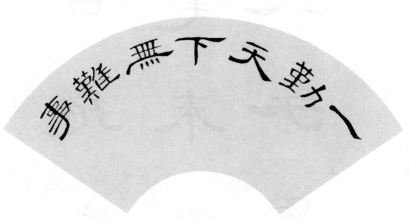

隶书集古典名句

合抱之木，生于毫末；九层之台，起于累土。

——〔春秋〕老子《老子·第六十四章》

合抱之木生于

毫末九層之

起于累土

大厦之成，非一木之材也；大海之阔，非一流之归也。

——〔明〕冯梦龙《东周列国志·第十六回》

大厦之成

非一木

之材也

大海之阔

非一流之归也

圖難于其易為大
于其細天下難事
事必作于易天下大
必作于易天下
作于易天下
細天下
事大事

慎易以避难，敬细以远大。

——〔战国〕韩非子《韩非子·喻老》

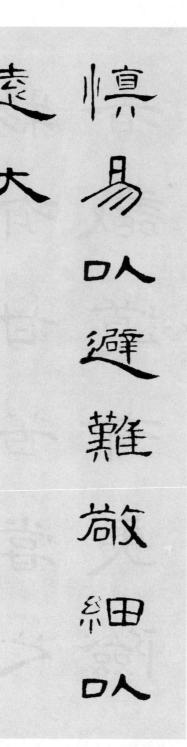

慎易以避難敬細以遠大

物有甘苦嘗之

者識道有夷險

履之者知

耳聞之不如目見之不如足踐之

不受虚言

不听浮术

不采华名

不兴伪事

吾生也有涯，而知也无涯。

——〔战国〕庄子《庄子·养生主》

吾生也有涯而知也

無涯

隶书集古典名句

腹有詩書氣自華

腹有诗书气自华。

——〔北宋〕苏轼《和董传留别》

荣宝斋书法集字系列丛书

昨夜西风凋碧树，独上高楼，望尽天涯路。衣带渐宽终不悔，为伊消得人憔悴。众里寻他千百度，蓦然回首，那人却在灯火阑珊处。

——王国维《人间词话》

昨夜西風凋碧樹獨上高樓望盡天涯路衣帶漸終不悔為伊消得人憔悴眾裡尋他千百度蓦然回首那人卻在燈火闌珊霙

隶书集古典名句

樂民之樂者

民亦樂其樂

憂民之憂者

民亦憂其憂

安得廣廈千萬間

大庇天下寒士俱

歡顏

审大小而图之酌缓
急而布之连上下而
通之衡内外而施之

以天下之目视，则无不见也；以天下之耳听，则无不闻也；以天下之心虑，则无不知也。

——《管子·九守·主明》

以天下之目視，則無不見也，以天下之耳聽，則無不聞也，以天下之心慮，則無不知也

审
度
时
宜
虑
定

而
动
天
下
无
不

可
为
之
事

——〔北宋〕苏轼《策略四》《陈侗知陕州制》

大事而不乱

利害之际不

失故常

取法于上，仅得为中；取法于中，故为其下。

——〔唐〕李世民《帝范》

取法于上僅得為

中取法于中故為

其下

人之忠也，
犹鱼之有渊。

——〔三国·蜀汉〕诸葛亮《兵要》

渊有之鱼猶也忠之人

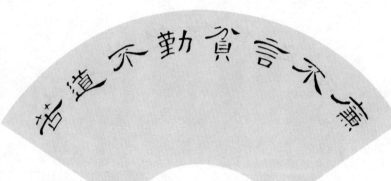

廉不言贫，勤不道苦。

——古格言联（河南内乡县衙楹联）

慧者心辩而不繁说，多力而不伐功，此以名誉扬天下。

——〔春秋战国之际〕墨子《墨子·修身》

慧辩而不繁说而
心不多不力伐功而
名誉扬天下譽此扬以伐力



隶书集古典名句

静而后
能安安而
后能虑后
能虑而
能得

——〔战国〕韩非子《韩非子·显学》

宰相必起于州部

猛将必发于卒伍

千人之诺诺，不如一士之谔谔。

——〔西汉〕司马迁《史记·商君列传第八》

千人之诺诺不如一士之谔谔

不知人之短，不知人之长，不知人长中之短，不知人短中之长，则不可以用人，不可以教人。
——〔清〕魏源《默觚·治篇七》

不知人之短
不知人之长
不知人长中之短
不知人短中之长
则不可以用人
不可以教人

我	公	擞	一	人
劝	重	不	格	才
天	抖	拘	降	

骏马能历险，力田不如牛。坚车能载重，渡河不如舟。

——〔清〕顾嗣协《杂兴》

駿馬能歷險

力田不如牛

堅車能載重

渡河不如舟

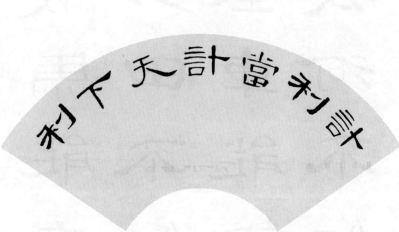

计利当计天下利。

——于右仁题赠蒋经国对联

浩渺行无极

扬帆但信风

一苍獨放不是春

百苍齊放春满園

物之不齐，
物之情也。

——〔战国〕孟子《孟子·滕文公上》

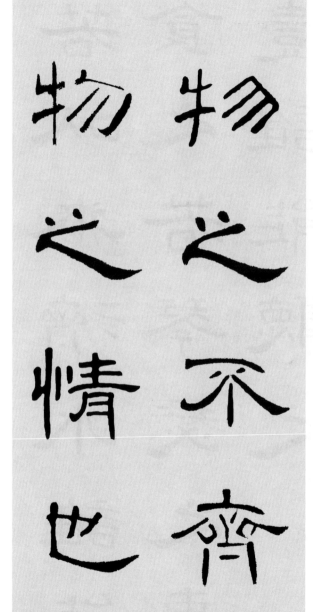

若以人濟水誰能

食之若琴瑟之專

壹誰能聽之

万物并育而不相害，道并行而不相悖。

——〔春秋至秦汉〕《礼记·中庸》

萬物並育

而不相害

道並行而

不相悖

己所不欲

勿施于人

既以为人，己愈有；既以与人，己愈多。

——〔春秋〕老子《老子·第八十一章》

既以爲人

己愈有

既以

與人

己愈多

愚　智

者　者

求　求

异　同

橘生淮南則為橘
生于淮北則為枳
其實葉徒相似則
為枳葉徒相似
其實味不同所
以然者何水土
異也

橘生淮南则为橘，生于淮北则为枳，叶徒相似，其实味不同。所以然者何？水土异也。

——（战国至秦）《晏子春秋·内篇·杂下》

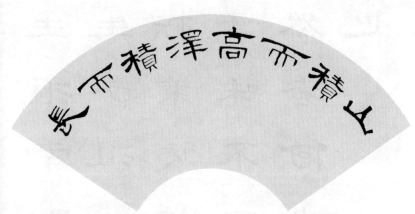

山积而高，

泽积而长。

——〔唐〕刘禹锡《唐故监察御史赠尚书右仆射王公神道碑》

明者因时而变，知者随事而制。

——〔西汉〕桓宽《盐铁论·忧边第十二》

明者因時而變知者隨事而制

穷则独善其身，达则兼善天下。 ——〔战国〕孟子《孟子·尽心上》

天 兼 達 其 獨 窮

下 善 則 身 善 則

祸患常积于忽

微而智勇多困

于所溺

善禁其

禁其

者先禁

身而後

人

公生明，廉生威。

——〔明〕年富《官箴》刻石

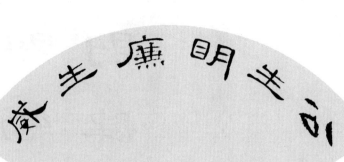

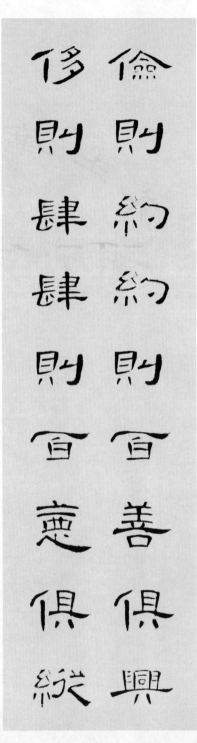

俭则约，约则百善俱兴；侈则肆，肆则百恶俱纵。

——〔清〕金缨《格言联璧·持躬》

荣宝斋书法集字系列丛书

奢靡之始，危亡之渐。

——〔北宋〕欧阳修、宋祁等《新唐书·列传第三十·褚遂良》

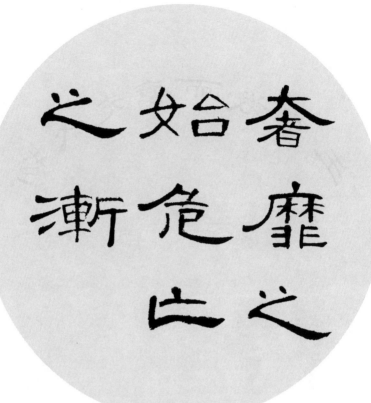

隶书集古典名句

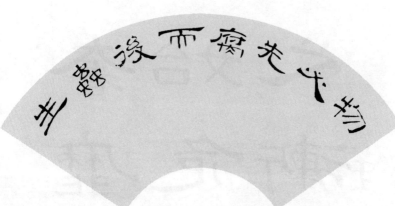

物必先腐，而后虫生。

——〔北宋〕苏轼《范增论》

历览前贤国与家

成由勤俭破由奢

為第一要義　以激濁揚清　以正百官當　誠欲正百官

诚欲正朝廷以正百官，当以激浊扬清为第一要义。

——〔明清之际〕顾炎武《与公肃甥书》

地位清高，日月每从肩上过；门庭开豁，江山常在掌中看。

——〔南宋〕朱熹题白云岩书院对联

地位清高日
月每从肩上
过门庭从开
豁山门常在
中沒看掌韶

救末

禁微

者则

难易

位卑未敢忘忧国。

——〔南宋〕陆游《病起书怀》

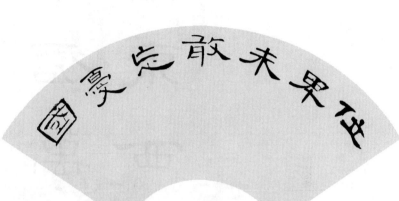

隶书集古典名句

千磨万击还坚劲，任尔东西南北风。

——〔清〕郑燮《竹石》

千磨萬擊還堅勁任

爾東西南北風

志之所趋，无远勿届，穷山距海，不能限也。志之所向，无坚不入，锐兵精甲，不能御也。

——〔清〕金缨《格言联璧·学问》

志之所趋，无远勿届，穷山距海，不能限也。志之所向，无坚不入，锐兵精甲，不能御也。

可也丹可也石
奪而可奪而可
赤不磨堅不破

石可破也，而不可夺坚；丹可磨也，而不可夺赤。

——〔战国〕吕不韦及门客《吕氏春秋·诚廉》

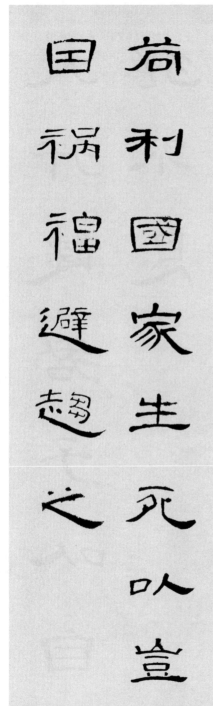

苟利国家生死以，岂因祸福避趋之？

——〔清〕林则徐《赴戍登程口占示家人》

隶书集古典名句

天行健，君子以自强不息。

——〔殷周至秦汉〕《周易·乾卦》

天行健君子以自

强不息

富贵不能淫，贫贱不能移，威武不能屈。

——〔战国〕孟子《孟子·滕文公下》

富貴不能淫貧能移賤能威武能屈

隶书集古典名句

雄關漫道真如鐵

人間正道是滄桑

長風破浪會有時

——毛泽东《忆秦娥·娄山关》《七律·人民解放

苟日新，日日新，又日新。——〔春秋至秦汉〕《礼记·大学》

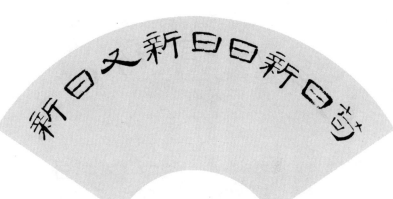

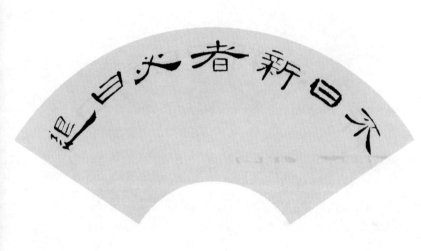

不日新者必日退。

——〔北宋〕程颢、程颐《二程集·河南程氏遗书·卷第二十五》

水之积也不厚，则其负大舟也无力。

——〔战国〕庄子《庄子·逍遥游》

水之积也不厚则其负大舟也无力

昨而非日昨
日今日日是
是日非而後
是非矣今是
矣而今日矣

又而今日是

昨日是而今日非矣，今日非而后日又是矣。

——〔明〕李贽《藏书·世纪列传总目前论》

工善其事必

先利其器

凡益之道，与时偕行。

——〔殷周至秦汉〕《周易·益卦》

凡益之道與時偕行

荣宝斋书法集字系列丛书

是虽常是，有时而不用；非虽常非，有时而必行。

——〔战国〕尹文子《尹文子·大道上》

是
是
虽
常
难
常
有
不
用
有
非
时
虽
而
常
难
而
日寺
非
而
有
必
时
常
行
而
非
必
行

隶书集古典名句

通変窮
則則則
久通変

多言数穷，
不如守中。
——〔春秋〕老子《老子·第五章》

明言數窮不如守中

隶书集古典名句

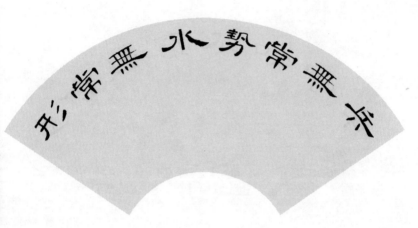

形常無水勢常無兵

兵无常势，水无常形。

——〔春秋〕孙武《孙子兵法·虚实第六》

莫言下岭便无难，赚得行人错喜欢。正入万山圈子里，一山放出一山拦。

——〔南宋〕杨万里《过松源晨炊漆公店》

莫言下嶺便行
無難賺得行
人錯喜歡
入莫萬山圈子里
一裡山攔放出

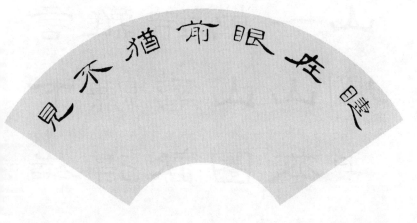

眼在前猶不見

睫在眼前犹不见。

——〔唐〕杜牧《登池州九峰楼寄张祜》

见骥一毛，不知其状；见画一色，不知其美。——〔战国〕尸佼《尸子》

見不見不
騵知畫知
一其一其
毛狀色美

不识庐山真面目，只缘身在此山中。

——〔北宋〕苏轼《题西林壁》

不識盧山真面目祇

緣身在此山中